LES AMUSEMENTS
DU BEL AGE.

LES AMUSEMENTS
DU BEL AGE.

LES
AMUSEMENS DU BEL AGE,
ou
CHOIX DE JEUX DE SOCIÉTÉ,
SUIVI
DE PÉNITENCES
agréables et désagréables,

RECUEIL INDISPENSABLE

à tous ceux qui s'érigent en Maîtres ou Conducteurs de Jeux,

DÉDIÉ A LA BONNE COMPAGNIE,

Par un jeune homme du bon ton.

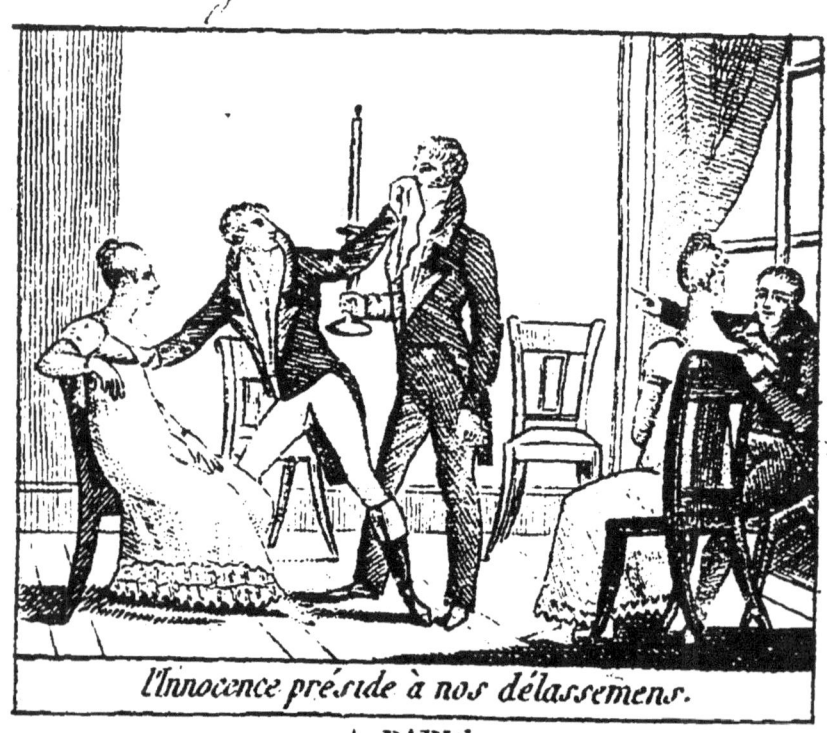

l'Innocence préside à nos délassemens.

A PARIS,

CHEZ { Locard et Davi Libraires, Quai des Augustins, N.º 3,
Darne Libraire, Quai des Orfèvres, N.º 6.

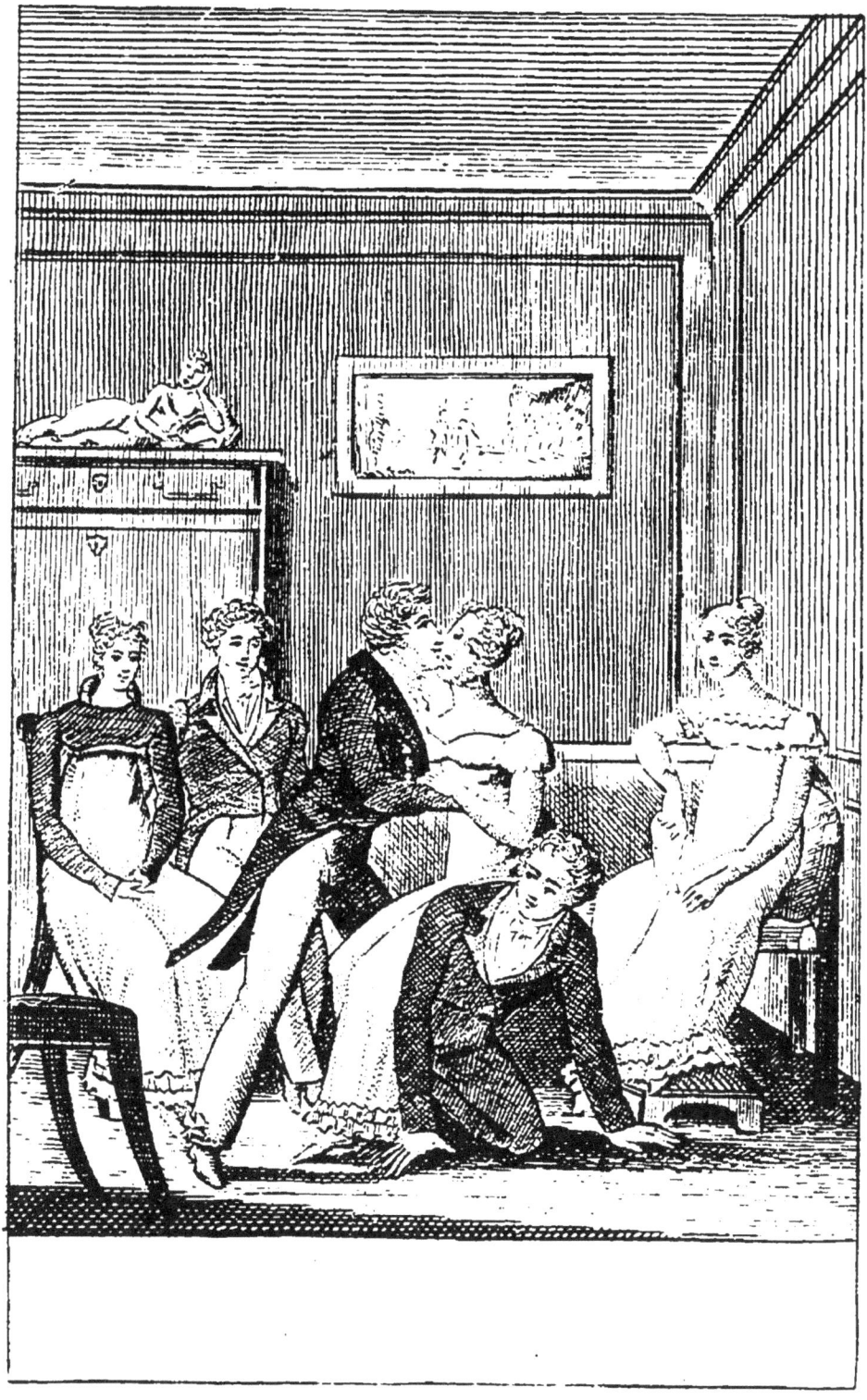

LES
AMUSEMENTS
DU BEL AGE,

OU

CHOIX DE JEUX DE SOCIÉTÉ.

NOUVELLE ÉDITION.

A PARIS,
CHEZ LOCARD ET DAVI, LIBRAIRES,
QUAI DES AUGUSTINS, n° 3.

1829.

IMPRIMERIE DE LACHEVARDIERE,
RUE DU COLOMBIER, N° 30, A PARIS.

LES AMUSEMENTS DU BEL AGE,

OU

CHOIX DE JEUX DE SOCIÉTÉ.

JEU DES FAGOTS.

Le mouvement et la gaieté font tous les frais de ce jeu, qui demande une certaine étendue de terrain.

Il consiste à se placer en rond, de deux en deux, de manière que chaque cavalier, tenant une dame devant soi, forme ce qu'on appelle un *fagot*.

Il faut que les joueurs soient en nombre pair.

Les *fagots* étant une fois formés, on choisit deux personnes qui doivent courir l'une après l'autre.

Celle qui court devant a le droit

de traverser le rond en tout sens, les *fagots* devant être assez éloignés les uns des autres, pour qu'elle puisse facilement circuler au milieu et autour d'eux : celle qui court après, ne peut que tourner autour du cercle.

Lorsque la personne qui court la première, et qui doit éviter d'être attrapée, pour ne pas prendre la place de celle qui la poursuit, veut se reposer, elle se place devant l'un des *fagots*, en dedans du rond et à son choix : alors il existe un *fagot* composé de trois joueurs, ce qui ne doit pas être ; et il faut que ce lui qui se trouve en dehors du cercle, c'est-à-dire le troisième, s'échappe à l'instant pour éviter d'être pris ; s'il est pris, il est obligé de se mettre à la place du coureur, qui se laisse poursuivre par lui, ou, s'il le juge à propos, qui entre de suite dans le cercle, et s'y place devant l'un des *fagots*, ce qui donne

sur-le-champ un nouveau coureur, obligé de s'enfuir comme le premier, et ainsi de suite.

D'après ces détails, on voit que le nombre trois est banni de ce jeu, qui est susceptible d'amuser une grande société dans une partie de campagne.

COLIN-MAILLARD.

Nous ne parlerons point ici du *Colin-Maillard* vulgaire, qui se joue debout, et que tout le monde connaît; mais nous donnerons les règles;

1° Du *Colin-Maillard* assis ;

2° Du *Colin-Maillard* à la baguette;

3° Du *Colin-Maillard* à la silhouette.

COLIN-MAILLARD ASSIS.

La société se dispose en cercle sur des siéges très rapprochés les uns des autres. La personne que le sort a dé-

signée pour être *Colin-Maillard*, reçoit le bandeau, c'est-à-dire un mouchoir blanc qui lui est appliqué sur les yeux.

Lorsqu'on est certain que le *Colin-Maillard* est décidément aveugle pour le moment, et ne peut discerner les objets qui l'entourent, on change rapidement de place, afin de mettre sa mémoire en défaut; alors il s'approche du cercle sans tâtonner, car cela lui est expressément défendu, et s'assied sur les genoux de la première personne qu'il rencontre; dans cette position, sans porter les mains ni sur les vêtements, ni sur aucune partie du corps de cette personne, mais en pressant doucement le siége qui le supporte, en écoutant les ris étouffés qu'il excite par la manière assez plaisante dont il est obligé de reconnaître le terrain, ou par le froissement des étoffes dont le bruit décèle ordi-

nairement le sexe de la personne qui les porte, il est obligé de dire le nom de celui ou de celle sur qui il se trouve assis, et dans le cas où il ignorerait le nom, de les désigner l'une ou l'autre de manière à le faire reconnaître.

Si le *Colin-Maillard* devine juste, la personne reconnue prend sa place, reçoit le bandeau et fait les mêmes recherches; s'il se trompe, au contraire, la société frappe alors des mains pour l'avertir de son erreur, et il passe sur les genoux d'une autre personne, où il fait les mêmes tentatives et joue le même rôle, et ainsi successivement jusqu'à ce qu'enfin ses essais soient suivis du succès, c'est-à-dire, qu'il ait reconnu la personne, à laquelle il transmet aussitôt le bandeau, et qui paie en même temps un gage, si ce sont les conventions.

Il arrive assez souvent que la so-

ciété, pour empêcher le *Colin-Maillard* de reconnaître trop tôt les personnes, se permet quelques ruses ou stratagèmes qui prolongent son erreur; les uns, par exemple, en étendant sur leurs genoux les jupons de leurs voisines, les autres en couvrant les leurs de coussins de fauteuil; les dames vêtues de soie, pour faire cesser les *frou frou* de cette étoffe indiscrète, se couvrent de mouchoirs de soie ou de schals. En un mot, chacun doit chercher à déguiser son sexe, et même à contraindre sa respiration.

Quelquefois, pour varier le jeu, on conduit le *Colin-Maillard* par les mains. De cette manière on est sûr que chacun prendra le bandeau à son tour, le conducteur avertissant le *Colin-Maillard* du nom qu'il doit prononcer. Mais ce moyen, que l'on se permet quelquefois, n'est nullement loyal.

COLIN-MAILLARD A LA BAGUETTE.

Ce jeu, qui peut se jouer partout où l'on se trouve, à la ville comme à la campagne, sur le gazon comme dans un salon, est de nature à beaucoup amuser une société.

Le *Colin-Maillard*, sur les yeux duquel on a eu soin d'appliquer un mouchoir ou un bandeau qui ne puisse donner lieu à la supercherie, se place debout au milieu de l'endroit qu'on a choisi pour se divertir, ayant à la main une baguette aussi longue qu'on puisse la trouver. Tous les joueurs se tenant par la main font cercle autour de lui, et chantent, en dansant, un refrain de ronde. Quand le refrain est fini, on s'arrête, et le *Colin-Maillard* étendant sa baguette, la dirige au hasard vers une des personnes de la société ; celle-ci est forcée de la prendre par le bout qu'on

lui présente. Le *Colin-Maillard* fait alors trois cris que cette personne est obligée de répéter sur le même ton. Si elle n'a pas le talent de bien contrefaire sa voix, elle est facilement devinée, donne un gage, et prend la place du *Colin-Maillard*: sinon le jeu continue par un autre tour de ronde, et ainsi de suite.

COLIN-MAILLARD A LA SILHOUETTE.

On étend sur un paravent assez élevé un linge blanc et très fin, en suivant à peu près la même manière que l'on emploie pour montrer la lanterne magique.

A ce jeu, le *Colin-Maillard*, qui n'a pas les yeux bandés, est placé sur un tabouret assez bas pour que son ombre ne porte pas sur la ligne qui est étendue sur le paravent. A quelque distance derrière lui, on met une seule bougie allumée sur un guéri-

don, et l'on éteint toutes les autres lumières.

Cet appareil terminé, les personnes de la société forment une espèce de procession, et passent à la file les unes des autres, entre le *Colin-Maillard* (à qui il est expressément défendu de tourner la tête), et la table où est placée la bougie : ce qui produit l'effet attendu. La lumière de la bougie, interceptée par chacune des personnes qui viennent à passer devant elle, porte naturellement sur le linge blanc une suite d'ombres très régulièrement dessinées.

A mesure que ces ombres passent devant lui, le *Colin-Maillard* est tenu de nommer à haute voix la personne à laquelle il imagine que ce portrait à la *silhouette* appartient. Les erreurs dans lesquelles il tombe provoquent des éclats de rire plus ou moins bruyants, suivant que l'erreur paraît

plus ou moins singulière ou bizarre.

Il est superflu de dire que chacun a soin en passant devant la lumière, de changer sa tournure, sa taille et sa démarche, au point de les rendre méconnaissables.

Pour rendre ce jeu plus piquant, on exige un gage de la personne devinée, qui prend en même temps la place du *Colin-Maillard*.

LA PINCETTE.

Le sort ayant désigné la personne qui doit se retirer dans la pièce voisine de celle où tous les joueurs sont rassemblés, ces derniers se concertent ensemble sur le genre d'occupation auquel on veut la soumettre à son retour. Cette occupation consiste ordinairement ou à dénouer un ruban, ou à baiser une belle main, ou à offrir une fleur, ou à placer ou déplacer un

bouquet, etc. On rappelle le patient, qui, dirigé par le bruit plus ou moins fort d'une pincette frappée d'une clef entre ses branches (et quelquefois par les sons plus ou moins forts d'un violon ou d'un piano, quand on en a sous sa main et qu'on peut se servir de ces instruments), s'approche de l'objet ou de la personne que l'instrument lui indique, et finit le plus souvent par exécuter la condition de sa délivrance. Chaque gaucherie est une occasion d'exiger un gage de celui qui la commet.

LE JARDIN DE MA TANTE.

La société disposée en cercle, la personne qui connaît et qui conduit le jeu, propose à ceux qui la composent, de répéter chacun tour à tour le discours qu'elle va faire, en le cou-

pant de phrase en phrase ; et il est convenu que les personnes qui se tromperont ou qui mettront un mot l'un pour l'autre donneront un gage.

Le maître du jeu commence donc, et prononce distinctement ce qui suit :

Je viens du jardin de ma tante; peste ! le beau jardin que le jardin de ma tante ! dans le jardin de ma tante il y a quatre coins.

Celui qui est à droite répète la phrase mot à mot ; si, par hasard, sa mémoire est en défaut, il donne un gage et cède son tour à celui qui le suit à droite, sans qu'il lui soit permis de se reprendre. Lorsque la phrase a fait le tour du cercle, le conducteur du jeu reprend la phrase entière, et ajoute :

> Dans le premier coin,
> Se trouve un jasmin ;
> Je vous aime sans fin.

L'épreuve ayant été subie comme

la première fois, il reprend toute la phrase, et continue :

> Dans le second coin,
> Se trouve une rose ;
> Je voudrais bien vous embrasser,
> Mais je n'ose.

Au troisième tour, il dit :

> Dans le troisième coin,
> Se trouve un bel œillet ;
> Dites-moi votre secret.

En cet endroit du jeu, chacun des joueurs se penche à l'oreille de son voisin à gauche, et lui confie un secret quelconque.

Au quatrième tour, la personne qui a commencé reprend sa phrase entière, et ajoute pour la finir :

> Dans le quatrième coin,
> Se trouve un beau pavot ;
> Ce que vous m'avez dit tout bas,
> Répétez-le tout haut.

Voilà le moment critique et le plus

amusant du jeu ; car il faut que chacun découvre le secret qu'il a confié ; ce qui embarrasse quelquefois ceux qui ne se sont pas méfiés du tour, et la société s'amuse également, et des secrets qui n'ont pas assez de sens, ou présentent un sens ridicule ou comique, et des secrets qui n'ont que trop de sens.

LE LOUP ET LA BICHE.

Ce jeu, qui exige beaucoup de mouvement et de vivacité, s'exécuterait mal dans un appartement; pour qu'il présente de l'agrément, il faut qu'il soit joué dans un jardin, une cour, ou tout autre local assez vaste pour ne point gêner ses évolutions.

Dans ce jeu, toutes les dames ou demoiselles de la société trouvent de l'occupation ; on n'y emploie qu'un

seul cavalier qu'on appelle le *Loup*, la dame la plus âgée est la *Biche*, et toutes les autres se placent derrière elle, et se nomment collectivement la *queue de la Biche*.

Le cavalier, qui devient loup, cherche à s'emparer de celles des joueuses qui se trouvent à l'extrémité de la queue; mais avant de faire aucune tentative il doit manifester ses intentions hostiles par cette prase :

Je suis Loup, Loup qui te mangerai.

La Biche répond :

Je suis Biche, Biche qui me défendrai.

Le Loup répond :

J'aurai un petit bout de ta queue.

Ce petit dialogue terminé, le Loup cherche à faire une irruption sur la queue; mais la Biche, étendant les bras, lui défend le passage; et s'il

parvient à le forcer, la jeune dame ou demoiselle qui se trouve à l'extrémité de la file abandonne son poste avant qu'il puisse la saisir, et vient promptement se mettre en avant de la Biche, où elle ne court aucun danger ; et ainsi des autres successivement, jusqu'à ce que la Biche soit la dernière de la file.

Le jeu cesse alors : le Loup qui a manqué son coup donne autant de gages qu'il a laissé échapper de brebis, et on lui choisit un successeur.

Si, au contraire, il parvient, avant la fin du jeu, à saisir l'une d'elles, il ne la mange pas, mais il l'embrasse, et lui fait donner un gage.

LA SELLETTE.

La société se range en demi-cercle d'un côté du salon, à peu près

comme des juges assis sur leur tribunal. A l'autre bout du salon est l'*ami coupable*, assis sur un tabouret ou sur une chaise : l'*ami coupable* se choisit au sort, s'il ne se trouve personne d'assez complaisant pour vouloir être de bonne volonté sur la sellette.

Une personne, faisant les fonctions d'*accusateur*, interroge toute la société, en disant :

« Respectables juges, savez-vous
» pourquoi l'ami un *tel* est sur la
» sellette ? »

Alors il se fait un grand silence, et chaque *juge* dit tout bas à l'*accusateur* la raison pour laquelle il présume que l'*ami coupable* est sur la sellette.

L'*accusateur*, après avoir recueilli les voix, expose à l'*ami coupable*, les unes après les autres, les raisons qu'on lui a données.

A chaque accusation, l'*ami coupa-*

ble nomme un des *juges*, et, s'il devine juste, chaque *juge* deviné donne un gage; et celui qui a été deviné le premier se met sur la sellette. Si personne n'est deviné, *l'ami coupable* donne un gage, et l'on fait un autre tour.

LE JEU DE L'ÉCHO.

Ce jeu a beaucoup de ressemblance avec celui de *l'amphigouri*. On suppose qu'une personne racontant une historiette, est interrompue par l'écho qui répète les mots qu'elle prononce le plus souvent.

Il est essentiel que celui qui est à la tête du jeu, sache une histoire dont le fond soit plaisant, et surtout dont les mots principaux reviennent souvent. Les historiettes de moines ou de soldats sont les plus amusantes. Dans

l'exemple que nous allons citer, il s'agit d'un capucin ; chaque membre de la société prend le nom d'une partie de l'habillement de ce moine, ainsi que suit :

Chrysostôme est le *capucin;*
Laurence. — La *barbe;*
Adolphe. — Le *cordon;*
Jules. — Le *manteau;*
Paul. — Le *capuchon;*
Julie. — La *sandale;*
Caroline. — Le *chapelet.*

Saint-Félix, qui va faire le rôle d'historien, prend la parole, et dit :

SAINT-FÉLIX. — Vous savez, messieurs et mesdames, que le jeu consiste à ne répéter qu'une fois le mot que je prononce deux fois; et au contraire, à répéter deux fois celui que je ne dis qu'une.

Il y avait une fois un *capucin*,
CHRYSOSTÔME. — *Capucin, capucin.*
SAINT-FÉLIX. — Qui, pour quelques

mauvaises plaisanteries que le curé du village lui avait faites sur sa *barbe*,

Laurence. — *Barbe, barbe.*

Saint-Félix. — Lui en voulait beaucoup. La rancune tient autant dans le cœur d'un *capucin, capucin.*

Chrysostôme. — *Capucin, capucin.*

Paul. — Un gage, monsieur; il ne fallait dire qu'une fois *capucin.*

Saint-Félix. — Que la boue tient à sa *sandale.*

Julie. — *Sandale.*

Paul. — Un gage, mademoiselle; il fallait dire deux fois *sandale.*

Saint-Félix. — Un jour ce *capucin, capucin,*

Chrysostôme. — *Capucin.*

Saint-Félix. — Ayant bien lavé sa *barbe,*

Laurence. — *Barbe, barbe.*

Saint-Félix, *très vite.* — Et s'être ceint de son *cordon, cordon,* prit son *capuchon,* son *manteau,* son *chape-*

let et sa *besace*. Ah ! ah ! est-ce que l'écho est mort ? Je n'entends rien, absolument rien.

CHRYSOSTÔME.—Allons, des gages.

SAINT-FÉLIX. — Il alla trouver l'évêque, et lui dit que le curé, dans un prône qu'il avait adressé à ses paroissiens, avait eu l'audace de comparer la Trinité à une fourche. L'inculpation était véritable. Le bon prêtre embarrassé de faire comprendre à des paysans le mystère incompréhensible de la Trinité, avait effectivement pris une fourche, disant que, quoiqu'elle eût trois brins, elle n'en était pas moins un instrument unique. Le *capucin*.....

CHRYSOSTÔME.—*Capucin, capucin.*

SAINT-FÉLIX. — Ayant entendu cette comparaison; en disant son *chapelet, chapelet*,

CAROLINE. — Chapelet.

Saint-Félix. — *La retint sous son capuchon.*

Paul. — *Capuchon, capuchon.*

Saint-Félix. — Et alla, comme je l'ai dit, en faire part à l'évêque, croyant bien qu'il en serait scandalisé, comme il le fut en effet. Le prélat réprimanda le curé, et lui ordonna de se rétracter. Jugez, mesdames, quelle joie pour le *capucin !*

Chrysostôme. — *Capucin, capucin !*

Saint-Félix, *très vite.* — Je suis sûre qu'une oie dans sa *besace*, le *manteau* d'Élie, et le *cordon* de saint François, ne lui auraient pas fait plus de plaisir..... Des gages..... Riant dans sa *barbe.*

Laurence. — *Barbe, barbe.*

Saint-Félix. — Il se rendit à l'église, enveloppé dans son *manteau.*

Jules. — *Manteau, manteau.* —

Saint-Félix, *en baissant la tête.*

Et la tête enfoncée dans son *capuchon*, *capuchon*.

Paul, *en l'imitant.* — *Capuchon.*

Saint-Félix. — Il faisait semblant de dire son *chapelet*.....

Caroline. — Ah ! *chapelet*, *chapelet !*

Saint-Félix, *très haut.* — Le curé monte en chaire, il voit le *capucin*, *capucin;*

Chrysostôme. — *Capucin, capucin !*

Saint-Félix. — Un gage; et sans faire semblant de rien, il commence son sermon. Mes frères, dit-il, j'ai comparé l'autre jour la Trinité à une fourche; j'ai commis une grande faute; je me rétracte, et vais vous faire une comparaison et plus noble et plus juste, une comparaison qui va frapper vivement votre esprit. Je compare, mes chers frères, la Trinité à un *capucin.*

Chrysostôme. — *Capucin, capucin.*

Saint-Félix. — Qu'y a-t-il, en effet, de plus semblable à la Trinité qu'un *capucin, capucin.*

Chrysostôme. — *Capucin.*

Saint-Félix. — Jetez les yeux de ce côté; voyez ce vénérable *capucin!*

Chrysostôme. — *Capucin, capucin.*

Saint-Félix, *très vite et très bas.* — Observez sa *barbe*, son *cordon*, son *manteau*, son *capuchon*, sa *besace*, ses *sandales* et son *chapelet.*

Chrysostôme. — Ah! mon Dieu, que de gages!

Saint-Félix. — Remarquez ce *capucin.*

Chrysostôme. — *Capucin.*

Saint-Félix. — Et vous aussi, donnez un gage. Remarquez, dis-je, qu'il est barbu comme un bouc, sanglé comme un âne, déchaux comme un chien ; voilà trois bêtes qui n'en font qu'une, et qui n'en feront qu'une au jugement dernier.

LE PROPOS INTERROMPU.

La société disposée en cercle, la personne qui commence, dit à l'oreille de son voisin à droite, *à quoi sert un chat ?* Supposez ce mot, ou tel autre que vous jugerez convenable. Le voisin répond juste : *Il sert..... à prendre des souris.* Ensuite il fait une semblable question en continuant à droite : *A quoi sert un miroir ?* L'essentiel du jeu consiste à opposer les choses les plus dissemblables. Supposez qu'on obtienne pour réponse, *Il sert à réfléchir notre image.*

Voilà un véritable coq à l'âne; car lorsque le tour est fini, c'est-à-dire, lorsque celui qui a commencé à interroger, a été interrogé à son tour, et qu'il est question de découvrir les demandes et les réponses, en prenant

la demande de la gauche pour l'opposer à la réponse de droite, il en résultera que si quelqu'un de la société dit, et il peut se faire que ce soit une femme : *On m'a demandé à quoi sert un chat, et l'on m'a répondu qu'il sert à rendre notre image,* l'à-propos serait piquant.

LA VOLIÈRE.

Il est important que celui qui mène le jeu, ou l'oiseleur, ait une excellente mémoire, pour ne point s'embrouiller ; s'il s'en méfie, il faut qu'il écrive tout simplement avec un crayon, sur du papier, les noms des oiseaux qui composent sa volière.

Voici maintenant comment le jeu commence :

Chaque personne de la société choisit le nom de l'oiseau qu'elle désire

être, et en dit toutbas le nom à l'Oiseleur ; ainsi la volière se compose d'un assez grand nombre d'oiseaux différents d'allure et de plumage. Supposons que ce soient un *serin*, un *rossignol*, un *moineau*, un *geai*, un *perroquet*, un *pigeon*, un *corbeau*, une *grive*, etc., etc.

L'Oiseleur prend la parole, et s'exprime ainsi :

Messieurs et mesdames, je viens de rassembler ma volière ; il s'agit maintenant de me désigner parmi ces oiseaux, ceux qui sont les objets de votre affection ou de votre antipathie. Vous, ma belle dame, dites-moi, je vous prie :

Auquel de mes oiseaux donnez-vous votre cœur ?
Auquel dites-vous votre secret ?
Auquel arrachez-vous une plume ?

La dame alors répond :

Je donne mon cœur au Serin ;
Mon secret au Perroquet ;
Et j'arrache une plume au Corbeau.

L'Oiseleur prend note de ces dispositions, puis il adresse les mêmes questions à un cavalier, qui répond, je suppose :

Je donne mon cœur au Rossignol ;
Mon secret au Moineau ;
Et j'arrache une plume au Geai.

Si, comme cela doit arriver assez fréquemment, un joueur désigne, *pour le don de son cœur*, un oiseau déjà nommé par un autre, *pour le même objet*, et qui ne figure pas sur la liste de l'Oiseleur, il donne un gage et est tenu de faire un autre choix. S'il se trompe encore, c'est un nouveau gage à donner. Il est donc essentiel de prêter une grande attention à la lecture de la liste, et aux choix de ceux qui parlent les premiers.

Quand tout le monde a répondu, l'Oiseleur découvre les personnes que désignent les oiseaux.

Alors on embrasse celui auquel on a donné son cœur ; on fait une confidence à celui auquel on a donné son secret, et celui à qui l'on a arraché une plume donne un gage.

On ne se donne pas son cœur ou son secret à soi-même, sous peine de payer un gage, et l'on ne s'arrache pas de plume, sous peine d'en payer deux.

L'OISELEUR.

Ce jeu est très amusant ; lorsque la société est un peu nombreuse, on fait un cercle autour de celui qui joue le rôle d'oiseleur ; il est debout au milieu de la compagnie, placée sur des siéges, et chaque personne a la

main appuyée sur ses genoux, et prend un nom d'oiseau.

L'oiseleur commence un récit où les noms des oiseaux reviennent souvent, et chaque joueur, aussitôt qu'il s'entend nommer, doit faire le cri de l'oiseau dont il a pris le nom. Tant que l'oiseleur ne prononce pas celui de la chouette, les mains de tous les joueurs doivent rester appuyées sur leurs genoux, sous peine de donner un gage. Mais aussitôt que l'oiseleur nomme cet oiseau (et il faut qu'il imite son cri comme il imite celui des autres), toutes les mains doivent s'esquiver et se cacher de tous les côtés, de peur que l'oiseleur, qui les guette attentivement, n'attrape une de ces mains; car la personne dont il a l'adresse de saisir la main, donne un gage et devient oiseleur à son tour, tandis que l'autre prend sa place et son nom d'oiseau.

Si l'oiseleur, par hasard, n'a attrapé aucune des mains, c'est lui qui donne un gage, et qui continue son récit, et les joueurs, au premier nom prononcé, replacent leurs mains sur leurs genoux.

Lorsque l'oiseleur nomme toute la volière, tous les oiseaux à la fois font entendre leur cri ; ceux qui, par distraction ou autrement, manquent de le faire, donnent un gage, et l'oiseleur lui-même en donne un quand il désigne un oiseau dont le nom n'a été pris par personne.

Voici maintenant les noms et les cris qui composent ordinairement cette volière.

Le Perroquet : *As-tu déjeuné, Jacquot ?*

Le Dindon : *Pia, pia, pia, glou, glou, glou.*

Le Coq : *cocorico.*

Le Canard : *Kan, kan, kan.*

Le Pigeon : *Roucou-ou, roucou-ou.*

Le Serin : *Petit-fils, petit mignon.*

La Pie : *A la cave, à la cave.*

La Chouette : *Chou-ou-ou-ou-ou.*

Le Moineau : *Piou, piou, piou.*

Le Corbeau : *Coua, coua, coua.*

La Caille : *Paye tes dettes, paye tes dettes.*

La Perdrix : *Quiquiriez, quiquiriez.*

L'Alouette : *Tirlili, tirlili, tirlili.*

Lorsque tous les joueurs se sont rangés en cercle autour de l'oiseleur, comme nous l'avons dit, celui-ci commence une historiette dans le genre de celle-ci :

« Un beau jour de printemps, je sortis pour aller me promener à la campagne ; en traversant un hameau qui conduit à un petit bois, j'ai vu sortir d'une petite ferme un beau dindon... (*Pia, pia, pia, glou, glou, glou*) qui était suivi d'un coq... (*Co-*

ricoco) : Parbleu ! de ces deux volatiles, me suis-je dit à moi-même, je préférerais le dindon... (*Pia, pia, pia, glou, glou, glou*) : au même instant un canard... (*Kan, kan, kan*) est venu se heurter à mes pieds ; une maudite pie... (*A la cave, à la cave*) courait après mon canard... (*Kan, kan, kan*), qui n'avait trouvé d'autre refuge que dans mes jambes. Parbleu! m'écriai-je, le fait est nouveau ; un canard... (*Kan, kan, kan*) avoir peur d'une pie !... (*A la cave, à la cave*), et un moineau..... (*Piou, piou, piou*), et un pigeon..... (*Roucou-ou, roucou-ou*) ont volé dans le même instant, et *toute la volière* (cri général, et toujours sans remuer les mains) a pris à la fois son vol. Le dindon... (*Pia, pia, pia, glou, glou, glou!*) s'est sauvé à droite ; le coq..... (*Coricoco !*) a pris à gauche, et une chouette est venue...

(*Chou-ou-ou-ou-ou !*) Jeu de mains, qui finit par un gage donné par l'oiseleur maladroit qui n'en attrape aucune, ou par l'oiseau qui s'est laissé prendre ; dans l'un ou l'autre cas, celui qui reste devient Oiseleur, et continue : Elle est donc venue faire entendre son cri, et l'effroi des autres s'en est augmenté. Cependant un oiseau plus paresseux ou plus hardi que les autres, un Perroquet... (*As-tu déjeûné, Jacquot ?* Ici toutes les mains se replacent sur les genoux, celui qui tarderait à y remettre les siennes, ou qui se serait trop pressé, doit un gage) s'était arrêté sur les branches d'un arbre, cela rassura probablement le reste de la *Volière* (cri général), car je vis bientôt la Pie (*A la cave, à la cave*), la Perdrix (*Qui-quiriez, quiquiriez*), la Caille (*Paye tes dettes*), reparaître à peu de distance, et je comptais bien prendre

l'une ou l'autre, quand la diable de chouette (*Chou-ou-ou-ou-ou*). »

Toutes les mains disparaissent de nouveau, et l'Oiseleur attrape ou n'attrape pas, etc., etc.

DES JEUX D'ATTRAPE.

Nous ne nous attacherons point à donner une longue liste de ces sortes de jeux, par la raison qu'ils finissent presque toujours par brouiller et désunir les sociétaires; car plusieurs y sont mystifiés, et l'on sait qu'il y a des gens, dont, par un travers d'esprit qui leur est particulier, on ne saurait obtenir en aucune manière de s'amuser de ce qui divertit les autres.

~~~~~~~~~~~~~~~~~~

## PINCE SANS RIRE.

Ce jeu, qui remonte au seizième siècle, selon les chroniqueurs, se joue comme il suit:

Chacun de la société pince le nez

ou le menton de son voisin à droite, et s'il rit, il donne un gage. L'attrape du jeu consiste en ce que deux personnes de la compagnie se sont entendues pour avoir un bouchon brûlé dont elles se noircissent les doigts. Ceux dont elles pincent le nez ou le menton, sont nécessairement barbouillés de taches noires, et prêtent d'autant plus à rire que l'un croit que l'un rit de l'autre.

## JE REVIENS DE PARIS.

Voilà ce que dit une personne à son voisin à droite ; celui-ci lui demande, *qu'avez-vous acheté à Paris ?* Si elle ne répond pas suivant les règles du jeu, elle donne un gage.

Ces règles sont ordinairement de toucher ce que l'on dit avoir acheté : par exemple, on touche *sa bague*, et

l'on dit que l'on a acheté *de l'or*; ou l'on touche ses habits, et l'on dit que l'on a acheté *de la soie*, *du fil*, *de la laine*, etc., etc.

Quelquefois, et c'est beaucoup mieux, on observe de ne nommer qu'un masculin après un féminin, et un féminin après un masculin, en sorte que si l'un dit qu'il a acheté *un peau*, l'autre doit dire qu'il a acheté *une robe;* celui qui nomme un objet du même genre que celui qui l'a précédé, donne un gage.

## LE SIFFLET.

Ce jeu, qui donne ample matière aux bruyants éclats de rire, s'exécute comme il suit : On attache, sans qu'il s'en doute, une clef forée ou un sifflet, à l'habit d'un cavalier. Ensuite on lui dit de chercher à la surpren-

dre entre les mains de la personne qu'il entendra siffler; mais tous ses efforts sont vains, car, au moment où il se retourne, croyant saisir la clef forée ou le sifflet, il l'entraîne avec lui, et la présente à une autre personne, qui siffle de nouveau; ce qui le tourmente beaucoup, et prête davantage aux plaisirs de la société.

## L'ŒUF CACHÉ

On cache un œuf dans un des coins d'une chambre, les joueurs vont le chercher chacun à leur tour, et l'ayant trouvé, le rapportent au maître du jeu. Après avoir épuisé toutes les cachettes, le conducteur propose avec un air de mystère à celui qu'on veut attraper, de cacher cet œuf sous son chapeau. Si on le trouve là, ajoute-t-il, on serait bien fin. Celui qui doit

chercher l'œuf, et qui est dans un cabinet voisin, rentre; il renverse, pour ainsi dire, tous les meubles de la chambre, en se désolant de son peu de sagacité. Enfin s'approchant de celui qui a l'œuf sous son chapeau : Vous ne voulez donc pas révéler où il est, dit-il, en appuyant une main sur sa chaise, et l'autre fortement sur la tête du patient, ce qui brise l'œuf, dont le jaune et le blanc se répandant sur la figure du pauvre mystifié, apprêtent à rire à tous les autres joueurs.

Ordinairement celui qui est à la recherche de l'œuf, et qui ne le trouve pas, ou qui renonce à le chercher, est obligé de donner un gage.

## LE CAPUCIN MORT.

Un des joueurs s'étend par terre tout de son long, en contrefaisant le mort. Toutes les dames tournent autour de lui, en disant tout haut : *Frère Pancrace, êtes-vous mort ?* Le mort ne répond rien, et ne fait aucun mouvement. Alors les cavaliers, l'un après l'autre, viennent en procession se coucher sur lui, mettre leurs mains derrière son dos, et lui parler à l'oreille, semblable au prophète qui ressuscite un mort. Vient enfin le tour de celui qu'on cherche à attraper; mais à peine est-il étendu sur le capucin mort, que celui-ci se réveillant, lui serre les bras et les jambes, et tandis qu'il le tient bien ferme dans cette posture, tout le monde fond sur lui, et lui donne une correction amicale.

## LE PROCÈS DES ANIMAUX.

Un des joueurs représente *Mercure*, les autres se partagent les noms d'animaux quelconques, et doivent, dans l'interrogatoire qu'ils subissent devant le messager de Jupiter, déclarer les différents mets qu'ils ont pris pour nourriture, selon le genre d'aliments propres à l'espèce dont ils sont censés faire partie.

Mercure leur adresse ce petit discours :

« Vous tous qui m'écoutez, le
» grand Jupiter, mon maître et le vô-
» tre, m'a député vers vous, afin de
» juger de vos actions. Il en est parmi
» vous auxquels il a permis de se nour-
» rir de chair, mais il leur a défendu
» de faire des excès ; or, plusieurs de
» vous ont enfreint ses ordres, et

» presque tous ont mangé des os,
» malgré la défense expresse qu'il leur
» en avait faite. Voyons, accusez-vous
» vous-même ; peut-être se trouvera-
» t-il des motifs d'excuse valable ; le
» trésor de la clémence du souverain
» des cieux n'est point encore fermé ;
» je ne serai sévère que lorsqu'il me
» sera impossible d'adoucir la senten-
» ce, sans blesser les lois de l'équité.
» Surtout parlez sans fard et sans dé-
» guisement ; tout subterfuge serait
» inutile et ne vous rendrait que plus
» coupable. »

Commençons par vous, M. le Renard ; dites-nous, qu'avez-vous mangé ?

*Le Renard.* S'il faut l'avouer, j'ai mangé de l'herbe, du raisin, des poules, des canards, des dindons.

*Mercure.* Des poules, des dindons ! C'est une chose affreuse ; payez deux

gages pour ces deux objets, et continuez votre confession.

*Le Renard.* J'ai mangé des écureuils, des lapins, des oies et des pigeons.

*Mercure.* Allons, payez pour les oies et les pigeons, deux gages. Payez, vous dis-je, et retournez à votre place. Et vous, monsieur le Loup, qu'avez-vous mangé ?

*Le Loup.* S'il faut le dire, j'ai mangé des brebis, des moutons, des agneaux.

*Mercure.* Payez deux gages pour les moutons.

*Le Loup.* Mais si j'ajoutais que j'ai mangé un bœuf et une vache.

*Mercure.* Cela est par trop fort ; vite donnez un gage pour le bœuf. Et vous, M. l'Ecureuil, qu'avez-vous mangé ?

*L'Ecureuil.* J'ai mangé des amandes, des noix, des noisettes.

*Mercure.* Ah ! gourmand, pour les noix et les noisettes, payez deux gages. A votre tour, M. le Bœuf, dites-nous, qu'avez-vous mangé ?

*Le Bœuf.* J'ai mangé du foin, du trèfle, de la luzerne et toutes sortes de fourrages.

*Mercure.* Payez, payez pour le foin et les fourrages.

*Le Bœuf.* Mais que diriez-vous, si je m'accusais d'avoir mangé du blé en herbe.

*Mercure.* Je vous le pardonnerais.

*Le Bœuf.* C'est injuste.

*Mercure.* Point d'observation, retournez à votre place.

On voit qu'il ne faut point prononcer de mots dans lesquels se trouve la voyelle O.

A la place de noms d'animaux, on peut prendre ceux d'oiseaux, de poissons ou de reptiles.

## LES CERISES.

Ce jeu, qui n'est pas sans agréments, se joue de la manière suivante:

Les personnes qui composent la société prennent chacun un nom de fruit, comme abricot, pêche, prune, poire, pomme, etc.

On met sur la table une corbeille de cerises à longues queues.

Alors celui qui mène le jeu, dit :

— *Qui veut des cerises ?*

Chacun répond à son tour,

— *C'est moi*, et en prend une.

On s'assied, excepté le maître du jeu, qui reste debout au milieu de la société, et il dit :

—*Je voudrais bien troquer ma cerise pour une prune, ayant un cadeau à faire à mon tailleur,* ou tel autre fruit qu'il lui plaît de nommer.

La personne qui a pris le nom de *prune*, doit répondre de suite :

— *C'est moi qui ai une prune.*

— *Hé bien*, réplique le questionneur, *donnez-moi votre prune, je vous donnerai ma cerise.*

— *Par où la voulez-vous*, réplique la personne questionnée, *par la tête ou par la queue ?*

Supposez que le questionneur réponde : *par la tête.*

Alors la personne a plusieurs manières d'obéir ; c'est de mettre la queue de la cerise dans sa bouche, et d'en laisser prendre le fruit, ou de la placer dans ses cheveux, ou dans son soulier, ou sous un chandelier, etc. On a encore une manière de répondre à la demande *par la tête* ; c'est de jeter la cerise à la tête du demandeur. Alors, confus et humilié, il dit : *La prune n'est pas mûre.* Il donne un gage, et recommence la question, en

nommant un autre fruit qu'il choisit, ce qui a souvent les mêmes suites.

Quelquefois, au lieu de demander *par la tête*, le questionneur demande *par la queue*. Alors la personne interpellée lui présente la queue, en tenant la cerise dans ses doigts, et la lui laisse prendre entièrement. Par ce moyen il se trouve débarrassé, et donne ou feint de donner sa cerise à celui qui prend sa place.

Si, au lieu de la tenir dans ses doigts, la personne interrogée la met dans sa bouche, l'autre saisit la queue; mais inutilement le fruit se détache, et tandis que le répondant l'avale, le questionneur n'en emporte que la queue; ce qui le rend dupe et débiteur d'un gage. Sa seule ressource est d'offrir sa cerise à un autre, qu'il tâche d'attraper de même.

# LES TROIS RÈGNES.

Celui qui dirige le jeu, sort un moment : Pendant son absence, la société choisit un mot, qu'il doit deviner au moyen de six questions plus ou moins, selon le nombre dont on sera convenu d'avance; et après qu'il a été rappelé, il adresse aux joueurs ces questions, auxquelles on doit répondre juste, d'après la manière qu'il indiquera.

Supposons que la société ait choisi le mot *chaise;* que Saint-Félix soit le nom de la personne qui interroge, et Adolphe celui de la personne qui répond.

*Saint-Félix.* Tout ce qui existe se divise en trois règnes ; le règne animal, le règne végétal et le règne minéral.

*Adolphe.* Cela est vrai.

*Saint-Félix.* Mais avant de commencer le jeu, il est essentiel de l'entendre.

Le règne animal comprend tout ce qui a vie et mouvement, et même tout ce qui provient d'un être animé. La laine, la soie, les peaux, appartiennent à ce règne, car ils sont le produit d'êtres animés.

Le règne végétal comprend tout ce que la nature produit par le moyen de la végétation.

Enfin le règne minéral renferme tout ce qui n'a ni vie, ni mouvement, comme les métaux, les pierres, etc.

*Adolphe.* Très bien défini.

*Saint-Félix.* Or, je commence, 1° dites-moi, je vous prie, à quel règne appartient l'objet pensé ?

*Adolphe.* Au règne végétal.

*Saint-Félix.* Je vous fais observer

que vous devez expliquer s'il est du règne végétal pur, ou s'il est composé de quelque autre règne. Je vais m'expliquer. Ma canne, par exemple, est des trois règnes ; le bois est du règne végétal, le bout est du règne minéral, et le cordon en soie qui s'y trouve, est du règne animal. Ainsi appliquez cette distinction à l'objet pensé.

*Adolphe.* L'objet que la société a eu en vue, est du règne végétal pur.

*Saint-Félix.* 2° Est-il actuellement en végétation, ou mis en œuvre ?

*Adolphe.* Mis en œuvre.

*Saint-Félix.* 3° Est-ce un meuble ?

*Adolphe.* Oui.

*Saint-Félix.* 4° Quel est son usage habituel ?

*Adolphe.* On s'y repose.

*Saint-Félix.* C'est une *chaise*.

*Adolphe.* Précisément. A présent

que je fais le jeu, voyons si je devinerai aussi facilement.

*Saint-Félix.* Volontiers. Sortez un instant, la société va choisir un mot. ( *Adolphe sort ; après plusieurs mots proposés ou rejetés, la société adopte le Grand-Turc.* )

*Adolphe.* Avez-vous enfin choisi votre mot ?

*Saint-Félix*, Oui, mon ami ; mais, surtout, point de questions vagues ; interrogez les personnes de la société l'une après l'autre, cela rendra le jeu plus piquant.

*Adolphe.* Avec plaisir ; je commence par vous : 1° De quel règne est l'objet pensé ?

*Saint-Félix.* Du règne animal pur.

*Adolphe* à *Julie.* 2° Est-il animé ?

*Julie.* Oh ! je vous en réponds.

*Adolphe* à *Édouard.* 3° Est-il sauvage ?

*Édouard.* Un peu.

*Adolphe.* C'est un chat.

*Saint-Félix.* Édouard, votre réponse n'est point juste, il faut être très scrupuleux. L'objet pensé n'est point un animal sauvage.

*Adolphe* à *Lisbeth.* 4° Est-il domestique ?

*Lisbeth.* Non, il est maître.

*Adolphe.* Il est maître !... 5° C'est donc un homme ?

*Rosalie.* Et un terrible homme.

*Adolphe.* ( Après un instant de réflexion. ) 6° Quel est son rang ou son emploi ?

*Saint-Félix.* Son rang est très élevé.

*Adolphe.* J'y suis. C'est un monarque.

*Rosalie.* Oui.

*Adolphe.* Comme Édouard m'a dit qu'il était un peu sauvage, ce ne peut être que le Grand-Turc.

*Saint-Félix.* C'est juste.

Ces deux exemples suffisent pour donner une idée de ce jeu, tout à la fois instructif et amusant.

## LE SIGNALEMENT.

Avant de commencer le jeu, les cavaliers et les dames, en nombre égal, procèdent séparément à la nomination de deux vérificateurs pris dans le sexe qui les a choisis. Les joueurs se placent ensuite sur une seule ligne, dont les dames occupent l'aile droite, et les cavaliers l'aile gauche. A chaque extrémité de l'une et l'autre aile, est un bureau garni de tout ce qui est nécessaire pour écrire, et devant lequel s'asseyent les vérificateurs, chargés de tout le matériel du jeu. Ils dressent d'abord, chacun de leur côté, une série de questions disposées par ter-

cets, en nombre égal à celui des couples dont se compose la société. Ces questions sont rangées ainsi qu'il suit :

*Pour les Dames.*

Si je me décidais à faire un amant, je voudrais qu'il eût :

1ʳᵉ DAME. $\begin{cases} \text{Les Cheveux.} \ldots \ldots \\ \text{Les Sourcils.} \ldots \ldots \\ \text{Le Teint.} \ldots \ldots \end{cases}$

2ᵉ DAME. $\begin{cases} \text{Le Front.} \ldots \ldots \\ \text{Le Nez.} \ldots \ldots \\ \text{Le Menton.} \ldots \ldots \end{cases}$

3ᵉ DAME. $\begin{cases} \text{Les Yeux.} \ldots \ldots \\ \text{Les Joues.} \ldots \ldots \\ \text{Les Oreilles.} \ldots \ldots \end{cases}$

4ᵉ DAME. $\begin{cases} \text{La Bouche.} \ldots \ldots \\ \text{Les Dents} \ldots \ldots \\ \text{Le Col.} \ldots \ldots \end{cases}$

5ᵉ DAME. $\begin{cases} \text{La Poitrine.} \ldots \ldots \\ \text{Les Épaules.} \ldots \ldots \\ \text{Le Port.} \ldots \ldots \end{cases}$

6ᵉ Dame. { Les Bras. . . . . . . .
Les Mains. . . . . . .
Les Ongles. . . . . . .

7ᵉ Dame. { Les Genoux. . . . . .
Les Jambes . . . . . .
Les Pieds . . . . . . .

*Pour les Messieurs.*

Si je me décide jamais à prendre une amie, il faut qu'elle ait, pour me plaire :

1ᵉʳ Caval. { La Taille. . . . . . . .
La Figure. . . . . . .
Le Son de voix. . . .

2ᵉ Caval. { La Naissance. . . . . .
La Fortune. . . . . . .
Les Talents. . . . . . .

3ᵉ Caval. { Le Caractère. . . . . .
Le Cœur. . . . . . . .
L'Esprit. . . . . . . .

4ᵉ Caval. { La Vue. . . . . . . .
L'Ouïe. . . . . . . .
L'Odorat. . . . . . . .

5ᵉ CAVAL. { Le Toucher......
  Le Goût.......
  Le Maintien......

6ᵉ CAVAL. { Le Sommeil......
  L'Appétit.......
  La Mémoire......

7ᵉ CAVAL. { La Santé.......
  Le Ton........
  Les Inclinations...

Ces questions s'étendent ou se resserrent, suivant le nombre des joueurs.

Lorsqu'elles sont écrites de part et d'autre, le vérificateur féminin s'adresse à la dame qui se trouve le plus près de lui, et l'invite à remplir les blancs restés aux trois parties de la première question. Je suppose qu'elle écrive :

Après cheveux.... *bruns.*
Après sourcils.... *gris* (1).
Après teint..... *olivâtre.*

(1) Il faut bien se garder d'ajouter deux

La seconde dame répond, de même par écrit, à la seconde question, et ainsi des autres.

Pendant ce temps, le vérificateur masculin s'adresse au cavalier qui se trouve en tête de sa ligne, et le prie d'écrire de même son goût à la suite des trois questions qu'il a posées pour lui. Celui-ci met, je suppose :

Après *Taille*. . . . . médiocre.
Après *Figure*. . . . ouverte.
Après *Son de voix*. . . rauque.

Les autres ajoutent de même ce qu'il leur plaît aux questions proposées.

Lorsque toutes sont remplies, le vérificateur féminin propose au premier cavalier la question faite à la première dame, en lui disant :

fois la même qualité dans une même série de questions, comme de dire : *cheveux bruns, sourcils bruns*; ce serait le cas de donner un gage.

Si vous aviez le dessein de choisir une maîtresse, de quelle couleur voudriez-vous que fussent

RÉPONSE :
Ses cheveux. . . . . . *blonds.*
Ses sourcils. . . . . . *rouges.*
Son teint. . . . . . *jaune* (1).

Le vérificateur prend note de ces réponses ; puis retournant à la dame, il lui demande, article par article, raison de son goût, dont il prend encore note ; il revient ensuite au cavalier, pour connaître également ses motifs, qui doivent être différents de ceux de la dame. Si l'un et l'autre se sont rencontrés dans le choix d'une couleur ou d'une indication quelconque, on discute dans la société les réponses de tous les deux ; et celui ou

(1) Le cavalier qui attribue par hasard à une chose la qualité que la dame a écrite dans sa réponse, ne rachète sa faute qu'en donnant un gage.

celle qui a fait la réponse la moins satisfaisante, soit par sa justesse, soit par sa bizarrerie, doit encore un gage.

Le vérificateur masculin suit la même marche auprès des dames, et les interroge l'une après l'autre sur leur goût relativement à la question soumise au cavalier, dont le rang correspond au leur ; puis il se fait déduire les raisons qui déterminent l'un et l'autre, et ainsi de suite, jusqu'à ce que toutes les questions aient été discutées.

~~~~~~~~~~~~~~~~~~~~~~~~~~~~~~~~~~~~

LE JEU DES ÉNIGMES ET DES CHARADES.

Un cavalier de la société propose une énigme ou une charade à une dame, et si elle ne la peut expliquer, il a la permission de l'embrasser ou

de lui donner une petite pénitence.

La dame de son côté peut aussi proposer une énigme, et si le cavalier auquel elle l'adresse ne la peut deviner, elle lui inflige alors une pénitence quelconque.

LE BOUQUET.

Ce jeu, qui ne se joue que dans une société choisie, est amusant et récréatif.

Chaque joueur compose tour à tour un bouquet de trois fleurs différentes, et qu'il nomme à haute voix au conducteur du jeu. Celui-ci, après avoir écrit le nom des trois fleurs, y ajoute sans le communiquer à qui que ce soit, celui de trois personnes à son choix. Il demande ensuite au joueur ce qu'il prétend faire des fleurs qu'il a choisies. Le joueur en indique l'em-

ploi, et le conducteur du jeu l'applique aux trois personnes qu'il a notées. En voici un exemple.

LE CONDUCTEUR DU JEU.

Mademoiselle Sophie, choisissez, je vous prie, vos trois fleurs.

SOPHIE.

Le souci, le bouton d'or et la rose.

LE CONDUCTEUR DU JEU.

J'en ai pris note ; maintenant, dites-moi, que faites-vous du souci ?

SOPHIE.

Je le jette derrière moi.

LE CONDUCTEUR DU JEU.

Et du bouton d'or ?

SOPHIE.

Je le mets sur ma toilette.

LE CONDUCTEUR DU JEU.

Et de la rose ?

SOPHIE.

J'en pare mon corset.

LE CONDUCTEUR DU JEU.

C'est très bien ; vous avez jeté der-

rière vous monsieur Alfred, mis sur votre toilette mademoiselle Eulalie, et paré votre corset de monsieur Adolphe.

A vous, monsieur Alfred, etc., etc.

LE BOUQUET A DEVISES.

Tout le monde n'ignore pas que le nom des fleurs a un sens connu, satirique ou favorable. Chaque joueur en choisit trois, selon la personne à qui il les destine intérieurement ; il y met une attache, dépose le bouquet dans un vase, grave sur le vase une devise (1), et l'envoie à qui il lui plaît. Donnons un exemple :

Une demoiselle jeune et jolie, fati-

(1) Le tout doit être analogue au sens adopté, et concourir à en rendre l'expression plus parfaite.

guée des importunités d'un soupirant ennuyeux, s'exprime ainsi :

« Je choisis un *pavot*, un *œillet d'Inde* et un *chardon*.

» Le *pavot* est le symbole de l'en-
» nui, qui provoque au sommeil ;

» L'*œillet d'Inde* est celui du faux
» savoir ;

» Et le *chardon* est celui de la cou-
» ronne que ce dernier mérite.

» Je prends pour attacher ces fleurs
» ensemble, la *bride de Martin-l'âne* ;

» Je les place dans le *vase de terre*
» le plus grossier, et je grave sur le
» vase : *Selon les gens l'encens* ;

» Et j'adresse le tout à M... que je
» dispense de tout remerciement. »

Un jeune homme, aussi galant qu'amoureux, compose ainsi son bouquet :

« Je choisis une *rose*, une *pensée*
» et un *œillet blanc*.

» La *rose* est le symbole de la
» beauté;

» La *pensée* celui de l'esprit;

» L'*œillet blanc* est celui de la can-
» deur virginale.

» J'attache ces fleurs avec un *brin*
» *de lierre*, symbole de ma constance.

» Je dépose mon bouquet dans un
» *vase d'or*, orné des plus belles pein-
» tures.

» Je grave sur ce vase : A la beauté
» que parent et embellissent les vertus;

» Et j'en fais hommage à made-
» moiselle..... »

L'AMPHIGOURI.

Chaque membre d'une société choisit un métier ou un commerce quelconque, et doit répondre sur-le-champ au conducteur du jeu qui l'interroge, le nom d'une chose apparte-

nante à sa profession : celui qui hésite, ou qui nomme deux fois la même chose, donne un gage. Pour bien comprendre ce jeu, il est nécessaire de le voir en action ; ainsi nous allons mettre en scène les acteurs qui doivent y faire leur rôle.

Saint-Félix, maître du jeu.
Julie, marchande de modes.
Jérôme, pâtissier.
Aglaé, fruitière.
Jacques, soldat.
Delphin, libraire.

Saint-Félix. Il me prend envie de vous faire un conte ; mais comme j'ai la mémoire courte, ayez soin de me souffler, lorsque je m'arrêterai en fixant les yeux sur l'un de vous. Attention. (*Il commence, en observant de ne regarder personne*).

On frappe ce matin à ma porte, je me lève, je prends ma... (*Il regarde Aglaé*).

Aglaé : Carotte.

Saint-Félix. Et j'ouvre; c'était mon ami Saint-Maurice qui accourait tout ému. Il portait sa..... (*Il regarde Jérôme*).

Jérôme. Tourte aux boulettes.

A la main. Mon Dieu! lui dis-je : Que vous est-il donc arrivé? est-ce que vous auriez reçu un..... (*Regardant Julie*).

Julie. Bonnet.

Non; c'est un cartel. Il faut absolument que vous me serviez de..... (*Regardant Delphin*).

Delphin. Brochure.

Je le veux bien; mais avant, expliquez-moi comment cela est arrivé. Est-ce qu'on vous aurait fait une..... (*Il regarde Jacques*).

Jacques. Cartouche.

C'est une chose affreuse, me dit-il, imaginez-vous que je sortais du... (*Il regarde Jacques*).

Jacques. Corps-de-Garde.

Après avoir dansé une contre-danse avec une fort jolie..... (*Il regarde Aglaé*).

Aglaé. Citrouille.

J'avais chaud, j'entre dans un café, et je demande une..... (*Il regarde Julie*).

Julie. Une épingle.

Pour me rafraîchir; on me l'apporte : tout-à-coup je vois entrer une espèce de... (*Il regarde Jérôme*).

Jérôme. Pâté au lièvre.

Avec un plumet au chapeau, qui me regarde d'un air de..... (*Regardant Delphin*).

Delphin. Roman.

Je n'aime pas ces airs-là, cependant je gardais le..... (*Il regarde Aglaé*).

Aglaé. Panais.

Lorsqu'il s'approche de moi, et

me marche sur le..... (*Il regarde Julie.*)

Julie. Falbala.

Moi qui suis très vif, je lui donne un terrible... (*Regardant Jérôme.*)

Jérôme. Biscuit.

C'est le mot. Le monde s'amasse; on nous sépare; le rendez-vous est donné, et nous devons nous battre à coups de..... (*Il regarde Delphin*).

Delphin. De Dictionnaire.

Ainsi prends ton..... (*Regardant Aglaé.*)

Aglaé. Navet.

Envoyons chercher un... (*Regardant Jacques.*)

Jacques. Caporal.

Et partons, il en est temps.

On voit aisément, par cet exemple, qu'avec un peu d'imagination, on peut étendre ce conte, et amuser une société pendant quelques heures.

LES PROVERBES A LA MUETTE.

Ce jeu est un de ceux où il faut déployer de l'esprit, ou au moins certaines connaissances. Lorsque la société est composée de personnes instruites, le jeu devient très récréatif.

Chacun des joueurs doit faire à son tour un proverbe par signe, mais de manière à le rendre assez intelligible pour qu'une personne puisse le répéter à haute voix. Cependant comme assez souvent il pourrait arriver qu'il ne fût pas compris, on nomme préalablement un président (ou une présidente) exercé à ce jeu, qui a le droit de demander des explications au faiseur de proverbes, lorsque tous les autres joueurs ont renoncé à les donner, et qui va aux voix pour sa-

voir si elles sont admissibles ou non. En cas d'admission, tous les joueurs qui n'ont pu deviner donnent chacun un gage; en cas de rejet, il est dû par celui qui a eu la maladresse de ne pas se rendre intelligible. Quelques exemples suffiront pour donner une idée de ce jeu.

1er PROVERBE. — Une dame frotte long-temps, avec son ongle, le dos de sa main; puis elle montre la rougeur que cette action a produite, en faisant comprendre qu'elle ressent une vive souffrance.

Un joueur s'écrie : « Je le tiens : c'est *Trop gratter cuit.* »

2e PROVERBE. — Un cavalier va au bûcher prendre une grande quantité de morceaux de bois, qu'il rapporte dans ses bras, en les semant sur son passage.

Son proverbe est : *Qui trop embrasse mal étreint.*

3ᵉ Proverbe. — On prend dans une corbeille un fruit, que l'on mange nonchalamment; puis un autre, qui a l'air de passer avec plus de facilité; puis un troisième; puis un quatrième et davantage, par lesquels on montre une avidité toujours croissante. Cela signifie : *L'appétit vient en mangeant.*

4ᵉ Proverbe. — Le joueur prend un caillou, qu'il pousse devant lui sur le plancher. La pierre fait quelques petits bonds, et ne s'arrête qu'après avoir parcouru un certain espace; alors il la ramasse, et la donne à examiner à toutes les personnes de la société, qui ne peuvent deviner quel a été son but; rien de plus clair, cependant, dit-il: *Pierre qui roule n'amasse pas de mousse.*

L'ALPHABET,

ou

J'AIME MON AMANT OU MON AMANTE PAR A, OU PAR B, OU PAR C, etc.

Ce jeu, très facile à jouer, devient monotone, si l'on se borne à dire : *J'aime mon amant ou mon amante par A, parcequ'il est ou parcequ'elle est aimable, alerte, affable, ambitieuse*, etc. Mais si l'on ajoute le nom de la personne, le cadeau qu'on lui fait, le lieu où on la loge, le fruit dont on la nourrit, et les fleurs ou les vêtements dont on la pare, alors le jeu devient plus difficile, et en même temps plus intéressant.

Les règles de ce jeu, sont :

1° Que chacun parle à son tour;

2° Qu'aucun des joueurs ne puisse prendre le nom d'un objet qu'un autre a déjà pris;

3° Qu'il ne fasse aucunes fautes d'orthographe, telles qu'en ferait celui qui dirait : Parcequ'il est ou parcequ'elle est *abile*, *ardi*, *argneux*, etc., qui s'écrivent *habile*, *hardi*, *hargneux*, etc.

La transgression d'une de ces règles est punie par un gage que donne celui qui a failli.

Voici quelques exemples sur la manière de jouer ce jeu : on choisit indifféremment la lettre sur laquelle on veut s'exercer; supposons que ce soit la lettre C : la personne qui commence, dit : J'aime mon amante ou mon amant par C.

1° *Parcequ'il est charmant, ou parcequ'elle est charmante;*

2° *Parcequ'il se nomme Charles, ou parcequ'elle se nomme Caroline;*

3° *Je lui donne une cravate, ou un cachemire;*

4° *Je le loge à Châlons, ou la loge à Carpentras;*

5°. *Je le nourris de choucroûte, ou je la nourris de châtaignes.*

On peut agir ainsi indistinctement sur toutes les lettres de l'alphabet, à l'exception de quelques unes, comme les lettres J, K, Q, U, sur lesquelles on ne peut s'étendre, et qu'il faut nécessairement passer.

On peut dire aussi : *Je n'aime pas mon amant, ou mon amante*, pourvu qu'on lui donne des défauts, et qu'on lui donne des présents qui y soient analogues ; en voici un exemple :

Je n'aime pas mon amant ou mon amante par F.

1° *Parce qu'il est fou, ou parcequ'elle est folle ;*

2° *Parcequ'il se nomme Fiacre, ou parcequ'elle se nomme Frisquette.*

3° *Je lui donne un fourneau, ou une fourchette ;*

4° *Je le loge à Falaise, ou je la loge à Frahental ;*

5° *Je le nourris de fromage à la pie, ou je la nourris de fricassée de poulet*, etc. etc.

~~~~~~~~~~~~~~~~~~~~~~~~~~~~

## LE JEU LACONIQUE,

ou

JEU DES MONOSYLLABES.

La société se forme en un cercle entremêlé d'hommes et de femmes, qui se font tour à tour, en suivant la droite, une question à laquelle l'interrogé ne peut répondre que par un mot d'une seule syllabe, sous peine de payer un gage, si sa réponse en comporte deux ou trois.

Une dame commence, et dit *à son voisin à droite:*—Aimez-vous la danse?

LE CAVALIER.—PEU. (*A son voisin qui suit*). Avez-vous été ce matin faire un tour de promenade?

LA DAME. — NON. (*Au cavalier qui la suit*). Etes-vous amoureux?

Le Cavalier. — Trop. ( *A la dame qui suit* ). Que diriez-vous, si je vous disais que je vous adore ?

La Dame. — Rien. ( *Au cavalier qui suit* ). Entre toutes les fleurs, quelle est la plus majestueuse ?

Le Cavalier. — Lis. ( *A la dame qui suit* ). Comment vous portez-vous ?

La Dame. — Bien. ( *Au cavalier qui suit* ). En ce moment, avez-vous de l'inclination pour moi ?

Le Cavalier. — Oui. ( *A la dame qui suit* ). Qui préférez-vous à tout ?

La Dame. — Moi. ( *Au cavalier qui suit* ). Pour éviter la médisance et la calomnie, comment faut-il vivre ?

Le Cavalier. — Seul. ( *A la dame qui suit* ). Comment me trouvez-vous ?

La Dame. — Fou. ( *Au cavalier qui suit* ). Pour réussir dans le monde, que faut-il être ?

Le Cavalier. Sot, etc. etc.

L'essentiel, pour éviter de donner des gages, est de ne point répéter des demandes ou des réponses qui auraient été précédemment faites par d'autres personnes de la société.

~~~~~~~~~~~~~~~~~~~~~~~~~~

LE JEU DES QUESTIONS.

On écrit sur un nombre convenu de cartes autant de questions; un pareil nombre de réponses est préparé, et le tout se trouve combiné de manière à ce que toutes les réponses puissent être relatives aux demandes, en tel ordre qu'elles se présentent; les unes sont remises entre les mains d'une dame, les autres dans celles d'un cavalier. L'un et l'autre mêlent et coupent les cartes, et la personne qui tient les demandes les lit tout haut en les passant en revue, tandis que

l'autre personne y répond, en interrogeant de même les siennes l'une après l'autre ; ce qui produit souvent des réponses piquantes. En voici un exemple :

D. Avez-vous un amant ?

R. C'est mon secret.

D. Aimez-vous le tête-à-tête ?

R. Selon l'occasion.

D. Avez-vous des caprices ?

R. Cela ne se dit point.

D. Êtes-vous discrète ?

R. Je le présume.

D. Une déclaration d'amour vous plaît-elle ?

R. Je vous le demande.

D. Êtes-vous jalouse ?

R. Si on vous le demande que répondrez-vous ?

D. Aimez-vous les voyages ?

R. Vous n'en saurez rien.

D. Avez-vous le don des larmes ?

R. Demandez-le à mon voisin.

D. Êtes-vous d'une fidélité à toute épreuve?

R. Cela ne se dit pas, etc., etc.

On peut étendre à plaisir les questions, et prolonger le jeu autant qu'on le désire.

DES PÉNITENCES

ORDONNÉES POUR RACHETER SES GAGES.

Ce n'est pas le tout d'avoir joué, d'avoir donné des gages, il faut encore retirer ses gages, et payer les fruits de sa maladresse, de son inattention et de son étourderie. Il faut enfin faire pénitence des fautes qu'on a commises par pensées, par actions et par omissions.

Les pénitences se divisent ordinairement en trois classes :

1° Les pénitences agréables.

2° Les pénitences désagréables.

3º les pénitences qui exigent de l'habitude ou de l'esprit.

DES PÉNITENCES AGRÉABLES.

Baiser a la capucine.

Le cavalier et la dame à qui cette douce pénitence est ordonnée, se placent à genoux et dos à dos, au milieu d'un cercle qui s'amuse de leur embarras. Il faut que la tête du cavalier se tourne jusque sur l'épaule gauche, pour joindre presque sa bouche à la bouche de la dame, dont la tête s'est tournée à droite. Le cavalier doit avoir l'adresse, lorsque ce mouvement s'opère, de dégager son bras gauche, et de le passer doucement autour de la taille de la dame.

Baiser a la religieuse.

Faute de grilles d'un parloir de religieuses, c'est au travers des bar-

reaux souvent trop serrés du dos d'une chaise que le cavalier doit chercher à embrasser une dame. Cette pénitence, qui est agréable quand les barreaux de la chaise sont écartés, devient très désagréable lorsque ces mêmes barreaux sont trop rapprochés les uns des autres. C'est le supplice de Tantale.

Le baiser de lièvre.

La longueur d'une aiguillée de fil sépare le cavalier et la dame qui doivent s'embrasser ainsi ; mais peu à peu mâchée des deux bouts, l'aiguillée se renferme dans leur bouche, et se raccourcit tellement que les lèvres se rapprochent, se touchent, et le baiser est donné.

Embrasser la personne que l'on aime, sans que cela paraisse.

Cela est un peu difficile, diront quelques personnes : non, messieurs

et mesdames; en embrassant tous ceux ou celles qui composent la société, il est impossible de deviner la personne que vous aimez, et que vous préférez à toutes.

LE BAISER DE HASARD.

Le pénitent, après avoir pris les quatre rois et les quatre dames d'un jeu de cartes, les mêle et les distribue sans les regarder, à quatre dames et à quatre cavaliers de la compagnie. Celui qui se trouve avoir en main le roi de cœur, embrasse celle qui tient la dame de cœur, et ainsi des autres.

LE BAISER TROMPEUR.

Une dame s'avance vers le pénitent, comme pour l'embrasser; mais elle se détourne, et laisse prendre le baiser par son plus proche voisin.

LE BERCEAU D'AMOUR.

La personne à qui cette pénitence

est ordonnée, en choisit une autre d'un sexe différent, et elles se placent ensemble au milieu du salon, en se tenant les deux mains, et en élevant les bras en forme de berceau. En cet état, la dame désigne un cavalier, et le cavalier une dame. Ce nouveau couple ainsi désigné, vient demander passage sous le berceau ; mais au moment où il se trouve sous la voûte, les bras dont elle est formée s'abaissent tout-à-coup, et l'entourent d'une espèce de chaîne. Le couple, ainsi emprisonné, ne recouvre sa liberté qu'en payant un tribut qui consiste en deux baisers.

Lorsqu'il est sorti, il acquiert lui-même le droit de créer un nouveau couple d'amants, obligé maintenant de passer sous deux berceaux, et d'y payer deux fois le tribut amoureux.

Bientôt, quand la société est nombreuse, cinq ou six couples se succè-

cèdent et se rangent les uns à la suite des autres : de leurs bras entrelacés se forme une voûte véritablement enchanteresse ; on n'y passe que le cœur rempli d'un sentiment délicieux ; toutes les pauses y sont marquées par la volupté, et les tributs qu'on y exige sont de véritables présents de l'amour.

LES AUNES D'AMOUR.

Un cavalier prend les deux mains d'une demoiselle, qu'il réunit sur sa poitrine, et qu'il écarte ensuite comme s'il voulait prendre une mesure. A chaque fois qu'il étend ainsi les deux bras, il embrasse la demoiselle, et cela s'appelle une aune d'amour. On recommence avec la même personne autant de fois qu'il y a d'*aunes d'amour* ordonnées.

LE PÉLERINAGE.

Cette pénitence s'exécute comme il suit :

Le cavalier, conduisant une dame par la main, fait le tour de l'intérieur du cercle, en disant à chaque cavalier qu'il rencontre :

— *Un petit morceau de pain pour moi ; un baiser pour ma sœur.*

Et à chaque dame :

— *Un petit morceau de pain pour ma sœur ; un baiser pour moi.*

Il est bon de faire observer que le baiser est de rigueur.

L'AUMÔNE.

C'est ordinairement à celui à qui l'on inflige la pénitence, à demander l'aumône ; en conséquence il va se mettre à genoux devant une dame, sur les genoux de laquelle il frappe légèrement avec ses deux mains à plusieurs reprises. La dame lui demande :

—*Voulez-vous du pain, du vin, de la viande ?* etc. etc.

Mais le cavalier continue à frapper sur ses genoux jusqu'à ce qu'elle dise :

— *Voulez-vous un baiser ?*

A ces mots il se lève, et embrasse la dame.

Le voyage à Cythère.

La personne qui va à *Cythère* ayant choisi son compagnon de voyage, le couple fortuné se retire soit derrière une porte, soit derrière un paravent. Là le cavalier embrasse sa dame, et touche ce qui lui plaît le plus de son ajustement. Lorsqu'ils reviennent du voyage, le couple se présente successivement devant toutes les personnes de la société, et le cavalier demande à chacune d'elles quelle partie de l'ajustement de sa dame il a touchée. Si l'on se trompe, il donne un baiser à la chose indiquée : si l'on devine juste, le devin embrasse la

dame; et si c'est une dame, elle se laisse embrasser par le cavalier. Si, par hasard, personne n'a deviné, alors le cavalier nomme tout haut ce qu'il a touché, et embrasse encore une fois sa dame avant de la quitter.

Aller bouder.

La personne qu'on envoie bouder dit à l'oreille de celui qui tient les gages le nom de celui ou de celle qu'elle désire embrasser. Alors tous les joueurs d'un sexe différent à celui du boudeur, se présentent successivement à lui. Il tourne le dos à chacun d'eux, jusqu'à ce que la personne désignée vienne d'elle-même pour offrir ou recevoir le baiser.

~~~~~~~~~~~~~~~~~~~~~~~~~~~~~~~~~~~

## DES PÉNITENCES DÉSAGRÉABLES.

Ces pénitences doivent s'employer rarement; autrement le jeu finirait par devenir très ennuyeux. Ordinai-

rement on ne les met en usage que pour mystifier des personnes que l'on voit avec peine dans la société, ou dont elle a souvent à se plaindre.

### Le chevalier de la triste figure.

On fait asseoir un cavalier sur un fauteuil, et une dame vient se placer sur ses genoux; un autre cavalier appelé par la dame s'approche, lui donne un baiser, et va avec un mouchoir essuyer le visage du premier, qui fait alors le rôle du *Chevalier de la triste figure.*

### Le pont d'amour.

Le condamné, placé comme l'on dit, à quatre pattes, reçoit sur son dos un cavalier et une dame qui s'y reposent et s'y embrassent.

### Le cheval d'Aristote.

Le cavalier condamné à accomplir cette pénitence, se met à quatre

pattes par terre, et promène autour du cercle une dame à son choix, assise sur son dos, et qui est embrassée par tous les cavaliers devant lesquels elle passe.

### Aller soupirer.

On ordonne au pénitent d'aller se placer dans un coin, et d'y soupirer. *Pour qui soupirez-vous ?* lui demande-t-on ensuite. Il nomme une personne d'un sexe différent du sien, qui accourt et est obligé de l'embrasser. Cette personne à son tour soupire pour une autre personne, et celle-ci pour une autre, jusqu'à ce que toute la société se range sur une ligne et forme une espèce de procession. En cet état, la première personne qui a *soupiré* se rend à sa place en embrassant toutes les personnes d'un sexe différent du sien, qu'elle trouve sur la route, et les autres en font autant jusqu'à la dernière.

## LA PENDULE.

La personne condamnée à devenir *Pendule*, se place debout devant la cheminée, et appelle qui elle désire, pourvu que le sexe soit différent du sien. La personne qu'elle a appelée, s'approche, et demande : *Quelle heure est-il?* La *Pendule* répond à son tour l'heure qu'elle veut, et il en résulte autant de baisers que la pendule est censée avoir sonné de coups. Quelquefois la pénitence se borne là; mais quand on veut donner à ce jeu plus de latitude, la personne qui a demandé l'heure, devient *Pendule* à son tour, et toute la société se soumet alors à l'agréable pénitence, en suivant l'exemple des deux premiers qui l'ont exécutée.

## LE VOYAGE A CORINTHE.

*Non datur omnibus iræ Corinthum.*
Il n'est pas permis à tout le monde d'aller à Corinthe.

Le pénitent prend une lumière, et choisit un cavalier pour le conduire par la main autour du cercle. Ce dernier, ayant un mouchoir blanc à la main, embrasse toutes les dames et essuie la bouche de son conducteur à chaque baiser qu'il donne. Cette innocente mystification apprête beaucoup à rire à tout le monde.

## LA PLANCHE DE CHÊNE, OU LE VISAGE DE BOIS.

La personne qui doit subir cette pénitence, se place debout contre une porte; alors elle appelle une personne d'un sexe différent du sien, qui se place en face d'elle, et celle-ci en appelle une autre qui se place dos à dos. A un signal convenu, tout le monde se retourne et embrasse la personne qu'il a devant soi. Il résulte de ce mouvement subit, que le pénitent, dont le dos était placé con-

tre la porte, se trouve naturellement vis-à-vis d'une planche de chêne à laquelle il est obligé de donner un baiser, tandis que les autres cavaliers embrassent leurs dames.

### Le tracas de Polichinelle.

C'est une pénitence de dame. Celle qui reçoit l'ordre de l'exécuter, choisit une bonne amie, se présente ensuite devant un cavalier, l'embrasse, et va rendre le baiser à sa compagne. Cette plaisanterie se répète autant de fois qu'il se trouve de cavaliers dans la société.

### Le portier du couvent.

Le pénitent est placé à la porte d'une chambre ou d'un cabinet, qu'il puisse ouvrir et fermer librement. Une dame s'enferme dans le cabinet. Bientôt elle frappe. Le portier pénitent ouvre; elle lui dit tout bas à l'o-

reille le nom du cavalier qu'elle désire. Le portier s'écrie :

*La sœur N.... attend le frère N....*

*Le frère N....* arrive, et le portier pénitent ferme la porte sur lui, après l'avoir introduit dans la chambre ou le cabinet. On refrappe ; la *sœur* quitte le couvent, et y laisse le *frère*, qui, à son tour, fait appeler une sœur, et ainsi de suite, jusqu'à ce que tous les joueurs, excepté le portier, aient passé dans le couvent.

Quand on veut abréger la pénitence on demande alors *tout le couvent.*

## LE MENUET A TROIS.

Une dame se met au milieu de deux cavaliers, qui tiennent chacun un flambeau. Elle les prend par la main, fait la révérence du menuet; puis prenant le flambeau de l'un des cavaliers, elle en charge celui qu'on

attrape, et qui tient la chandelle pendant qu'elle embrasse l'autre.

Être a la discrétion de la société ou d'un des joueurs en particulier.

La personne, dans ce cas, est obligée de faire tout ce qui lui est ordonné, soit par la société, soit par quelques personnes désignées.

Faire ce que la société ne veut pas.

*On fait ce que la société ne veut pas*, lorsqu'on exécute, mais en sens contraire, le désir de chacun. Ainsi soit que la personne que vous aimez dise : — *Je ne veux pas être embrassée, ou je veux que vous ne m'embrassiez pas*, vous êtes également favorisé d'un baiser ; car vous devez faire toujours ce qu'on ne veut pas que vous fassiez.

# DES PÉNITENCES DIFFICILES,

*Qui demandent de l'esprit, de l'habitude, de la galanterie, et même des combinaisons un peu étendues.*

### DES CONFIDENCES.

On en distingue de plusieurs sortes :

1° *La confidence simple*, qui se fait en communiquant à l'oreille de quelqu'un un secret, n'importe de quelle nature. Si c'est un cavalier qui fait sa confidence à une dame, elle doit être marquée au coin de l'amabilité ou de la galanterie; si, au contraire, c'est une dame qui confie son secret à un cavalier, cet aveu doit renfermer quelque chose de piquant.

2° *La confidence qui passe :* elle a lieu comme il suit: La société se forme en cercle, et la personne à qui le gage appartient, fait une *confidence* à celle qui se trouve placée à droite ; celle-

ci la rend à une autre, et celle-là à une autre encore, jusqu'à ce que la *confidence*, ayant fait le tour du cercle, revienne à la première personne, qui déclare alors si la *confidence* qu'on lui rend est bien la même que celle qu'elle a faite; ce qui n'arrive presque jamais, attendu qu'il se trouve toujours quelqu'un intéressé à la changer.

3° *La confidence répondue* : elle a lieu lorsqu'une personne de la société est chargée de répondre tout haut à une *confidence* que deux autres personnes se font tout bas.

### Des compliments.

On exige presque toujours, en commençant à retirer les gages, des compliments de la part des pénitents. Ces compliments s'adressent alors à la société en général, ou à une personne en particulier. Celui à qui il

est ordonné de faire un compliment, a le choix des vers ou de la prose. Rien de plus difficile à faire qu'un compliment qui loue avec délicatesse, et qui soit galant, sans fadeur et sans affectation. Nous ne citerons point d'exemples de compliments en prose; chacun peut les composer à sa manière, et même avec une certaine facilité, puisqu'on n'est pas gêné par la rime. Quant à ceux en vers, en voici quelques uns puisés dans divers recueils, et dont l'on peut orner sa mémoire, pour s'en servir au besoin.

*Compliment à une Société de Dames.*
Que de beautés en ces lieux rassemblées !
Tout y jouit et l'oreille et les yeux.
Près de Vénus, les Grâces désolées,
Pleurent l'Amour qui vole dans ces lieux.

*A une jeune Dame.*
Dans le cristal d'une onde fugitive
Votre image se reproduit ;

Mais à l'instant où vous quittez sa rive
Le prestige s'évanouit.
Mon cœur n'est point cette glace volage
Qui reçoit et perd tous les traits;
Puisque l'amour y grava votre image,
Rien ne peut l'effacer jamais.

On ordonne quelquefois des compliments ou sans A, ou sans E, ou sans I, ou sans O, ou sans U.

*Compliment en prose sans A, adressé à une Dame.*

« Je ne vois en ce monde qu'une personne qu'il soit doux de chérir, et cette personne c'est vous. »

*Compliment sans E.*

Soumis à ta loi,
Ton ami vit pour toi.

Adolphe est prié par une dame de lui faire un beau compliment sans E, il lui adresse alors ces deux vers :

Raison, attraits, l'amour vous donna tout;
Voilà pourquoi l'on vous aima partout.

*Compliment sans* I.

Une dame demande à un cavalier : «M'aimez-vous, répondez-moi sans I :
» Vous aimer sans I, réplique le cavalier, c'est impossible ; vous adorer, à la bonne heure. »

*Compliment sans* O.

Damon dit à Philis : « Pourriez-vous me définir l'amour sans O ? »

—C'est un enfant capricieux et tendre,
Faible et puissant, vertueux et pervers,
Qui de Philis ne peut se faire entendre,
Bien qu'il règne sur l'univers.

*Compliment sans* U.

Air : *De la baronne.*

De mon amie
L'on me demande le portrait,
Elle est aimable, elle est jolie ;
Et bonne ; on devine à ce trait
Que c'est Zélie.

# DES CHANSONS.

On ordonne assez souvent à un

cavalier ou à une dame, dont on a tiré le gage, de chanter. Comme il n'est pas donné à tout le monde de composer des chansons, alors on en choisit une qui soit pleine d'esprit et de délicatesse. Un couplet seul suffit, à moins que l'ordre n'ait été donné d'en chanter plusieurs.

## La confession.

Le pénitent ou la pénitente auxquels il est ordonné de se confesser, doivent choisir un confesseur, et répondre juste aux questions qui leur sont faites, ou les éluder avec adresse. Celles qu'on peut faire à un cavalier, sont les suivantes :

— Êtes-vous amoureux ?

— Combien de fois l'avez-vous été ?

— Quelle est la première lettre du nom de la beauté que vous adorez ?

— Faites le portrait de votre maîtresse ?

— Quelle idée avez-vous de telle ou telle chose ?

— En quoi consistent votre foi, votre charité et votre espérance ?

— Quels sont vos défauts principaux ?

— Quelles bonnes qualités possédez-vous ?

Les questions que l'on doit adresser à une dame sont celles-ci, qui peuvent s'étendre et se multiplier suivant l'esprit de la personne qui les fait :

— Votre cœur est-il enchaîné sous les lois de l'amour ?

— Quelle est la chose qui fait le plus de plaisir ?

— Quelle est celle qui cause le plus de peine ?

— Que pensez-vous de l'amour ?

— Quelles sont les qualités que

vous rechercheriez dans un amant ?

— Dans un époux ?

— Dans un ami ?

— A quoi pensez-vous le plus souvent ?

— Quelle est la vertu à laquelle vous êtes le plus attachée ?

— Êtes-vous constante en amour, etc., etc.

Les comparaisons, les emblèmes.

Pour qu'une *comparaison* soit bonne, il faut qu'elle soit faite de manière qu'elle offre une ressemblance et une différence.

L'*Emblème* ne demande qu'un rapprochement spirituel.

Saint-Félix compare Julie à une rose ; la ressemblance est dans la fraîcheur de Julie ; la différence est dans le peu de durée de la rose, qui se flétrit du matin au soir.

Adolphe, assis auprès d'Adèle, se

compare à une branche de buis. Cet arbuste, dit-il, conserve sa verdure en toutes saisons, comme je conserve mes sentiments dans toutes les circonstances ; voilà la ressemblance : mais si l'on jette le buis au feu, il pétille, et moi je brûle sans me plaindre ; voilà la différence.

Un cavalier donne la salamandre pour emblème à une dame. — Pourquoi ? dit celle-ci. — Parceque vous vivez tranquille au milieu des feux qui brûlent tous ceux qui vous approchent.

On ordonne à Saint-Félix de choisir un emblème pour son amie Delphine.

— Je choisis, dit-il, une épingle ; *elle pique mais elle attache.*

## FIN.

www.ingramcontent.com/pod-product-compliance
Lightning Source LLC
Chambersburg PA
CBHW071407220526
45469CB00004B/1197